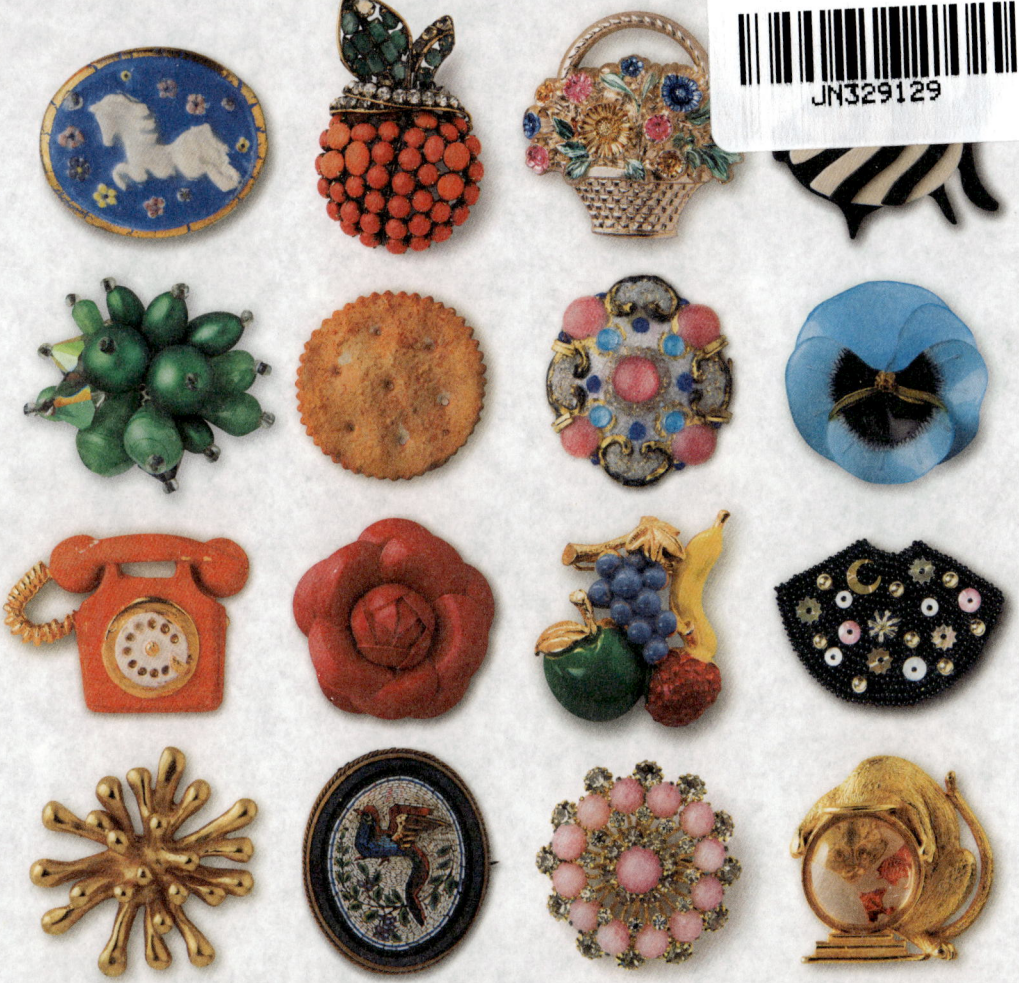

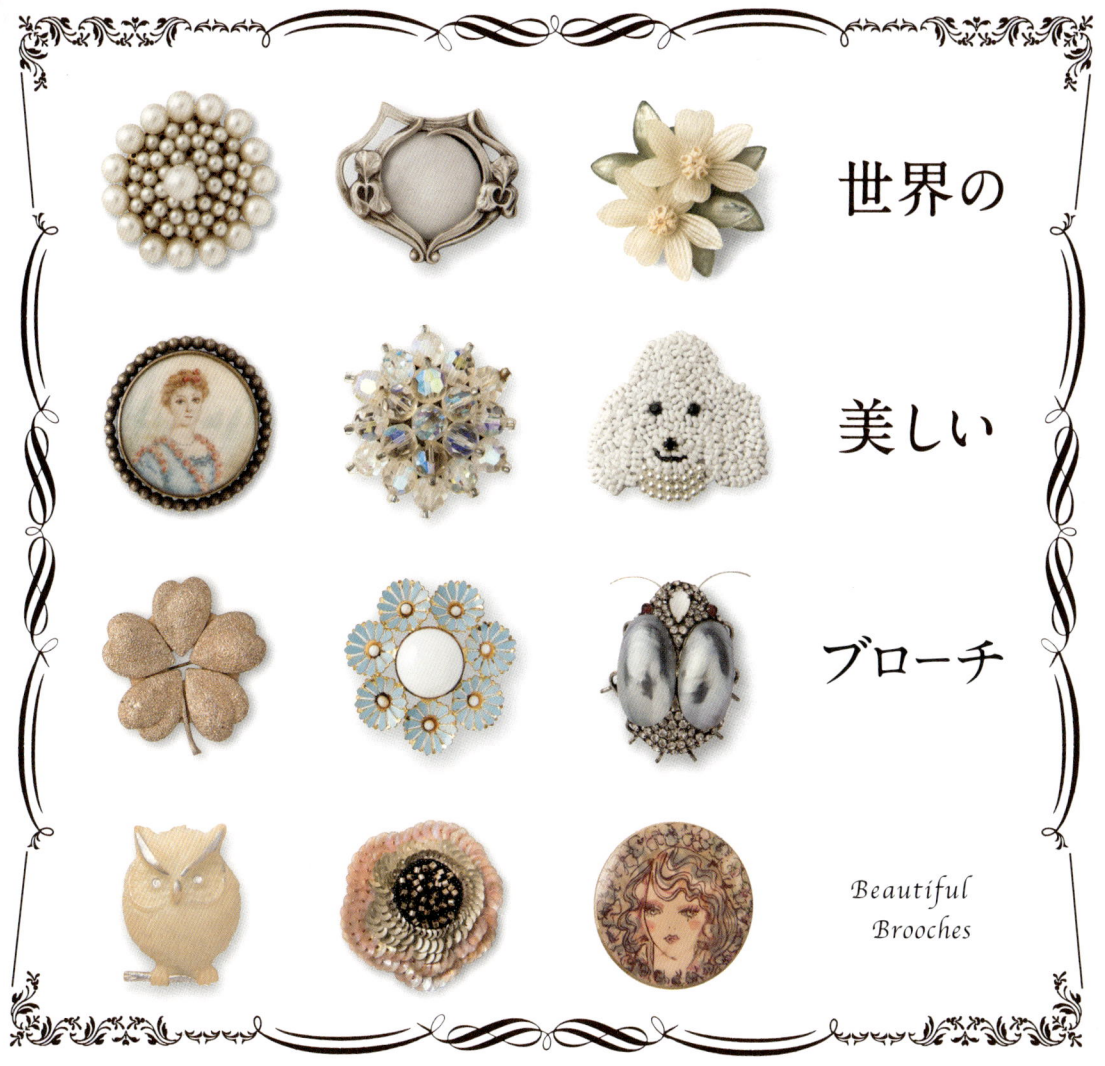

世界の美しいブローチ

Beautiful Brooches

Foreword
はじめに

「ブローチ」という世界の扉を開けると、

そこには私たちが想像もしていなかったような景色が広がっています。

本書では、ゴールドや貴石を使ったファイン・ジュエリーではなく、「コスチューム・ジュエリー」、

時には「イミテーション・ジュエリー」、「クチュール・ジュエリー」と呼ばれる作品をご紹介していきます。

美術館に展示されるのがふさわしいブローチから、もっと身近な作品まで、

そのひとつひとつの作品が持つ物語を、みなさんにご紹介できればと思います。

四季の移り変わりを楽しむように、ブローチの世界へのめくるめく旅をお楽しみください。

1章では、春に花から花へと飛び移る蜂のように「さまざまな素材」への旅を楽しんで。

2章の「ヴィンテージの世界」では、夏のクルーズや散策のように未知の世界の発見を。

3章で夏の終焉を惜しみながらも、秋の華やかな紅葉のような新しい「作家たち」に心躍らせて。

4章は、寒い冬に暖かい部屋で心ゆくまで「モチーフいろいろ」のブローチ鑑賞を。

ブローチの世界へのガイドブックであるこの本を片手に、どうぞ冒険の旅に出かけてください。

旅の途中で素敵な出会いがあなたを待っていますように。

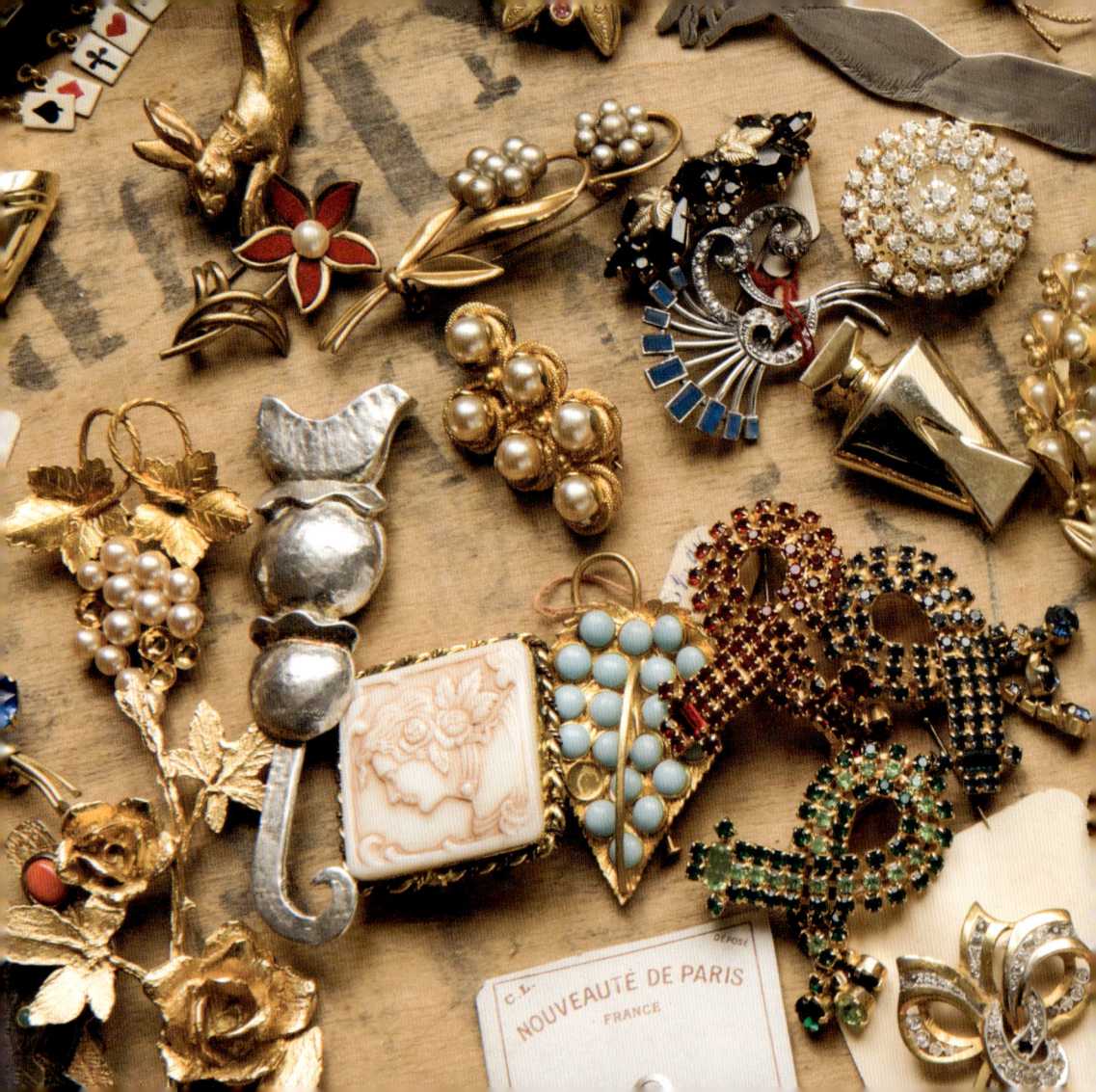

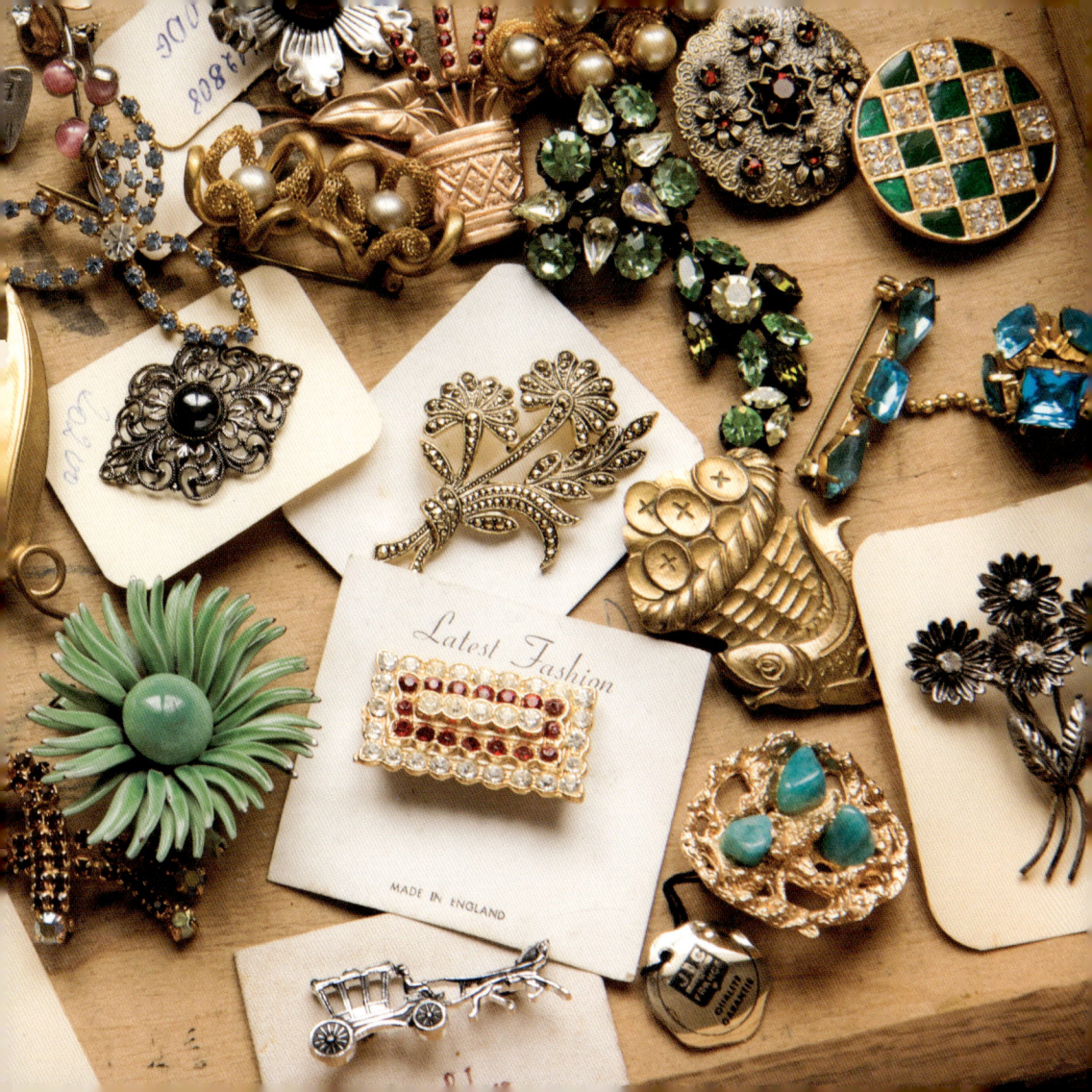

Contents もくじ

はじめに Foreword	2

1章　さまざまな素材
Materials 8

象牙と骨　Elephant Tusk & Bone	10
陶器　Ceramic	12
木　Wood	14
セルロイド　Celluloid	16
ルーサイト　Lucite	17
ベークライト　Bakelite	18
プラスチックと類似品 Plastic & Similar Materials	20
貝　Shell	21
イミテーション・パール　Imitation Pearls	22
ガラスと磁器　Glass & Porcelain	24
クリスタルのラインストーン Crystal rhinestones	26
アルミニウム　Aluminum	28
真鍮　Brass	29
ブロンズ　Bronze	32
シルバー　Silver	33
七宝いろいろ　Enamel	34

2章　ヴィンテージの世界
The World of Vintage 38

3章　作家たち
Artists 70

イザドラ・パリ　ISADORA PARIS	72
ステファン・ラヴェル　Stéphane Ravel	76
シレア・パリ　Ciléa PARIS	78
カオリ シモムラ　Kaori Shimomura	84
マリアンヌ・バトル　Marianne Batlle	88
ラ・トンキノワーズ・ア・パリ LA TONKINOISE À PARIS	92
クレアシオン フランス　CLéasSion France	96

4章　モチーフいろいろ
Motifs　100

海　The Sea	102
乗りもの　Transportation	114
スポーツ　Sports	118
音楽　Music	120
日用品　Everyday Items	123
パリ　Paris	124
ファッション　Fashion	126
女性たち　Beautiful Women	134
ピエロ＆月　Clowns & Moons	140
バルーン＆おもちゃ　Balloons & Toys	142
おやつの時間　Delicious	144
ガーデニング　Gardening	146
きのこ＆葉っぱ　Mushrooms & Leaves	150
花　Flowers	152
犬　Dogs	160
猫　Cats	164
鳥　Birds	166
森の仲間　Forest Friends	169
魚　Fish	172
亀　Turtles	174
蝶　Butterflies	175
虫　Insects	176
動物　Animals	178

column

01　ブローチのコレクションを始めるには
　　　How to Start a Brooch Collection ——— 180

02　ブローチに出会える場所
　　　Where to Find Brooches ——— 182

参考文献　Reference Materials ——— 190

感謝の気持ちを込めて　Special Thanks ——— 191

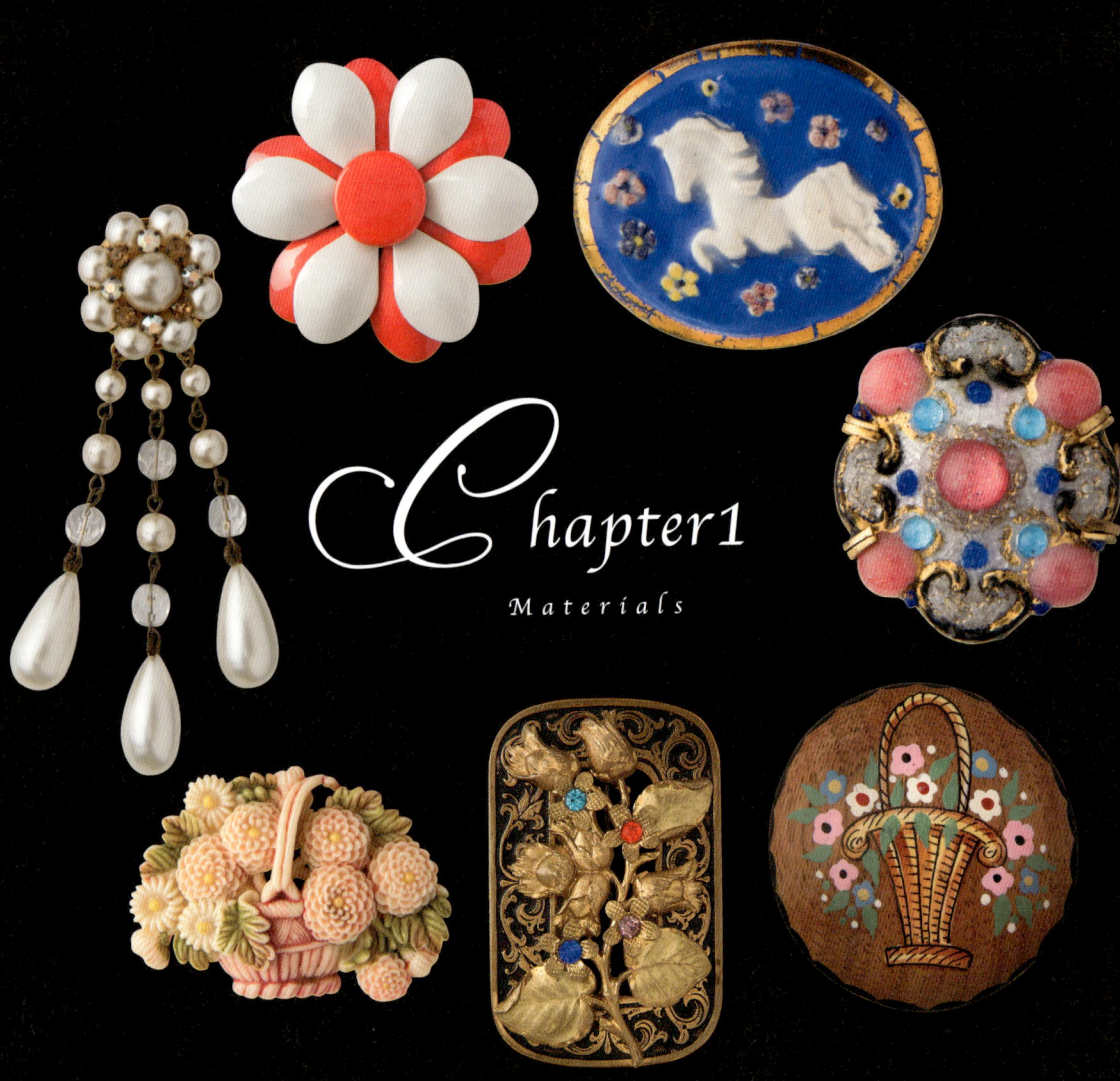

1章
さまざまな素材

1章では、すべての素材を羅列するのではなく、

おもしろいものを選んで紹介していこうと思います。

アーティストのサイン入りのブローチや、有名アーティストのために作られたブローチの横に、

同じ素材の素朴な作品を並べました。

何が、どこが違うのだろう、と比較しながらご覧いただければ嬉しいです。

七宝のように、素材名は同じでもブローチごとにまったく違う表情を見せるものや、

木と真鍮、貝とガラスのように組み合わせて使うことのできる素材があります。

この章で数多く取り上げている真鍮は、銅と亜鉛の合金で、

大量生産のブローチ用の素材として幅広く使われました。

国によって好まれた素材は違います。フランスのアーティストたちはブロンズを、

アメリカのアーティストの多くは、酸化しにくく、また黒ずみにくい合金を好んで使いました。

その製造法は各々が試行錯誤の末に生み出したもの。

その秘密も彼らの作品が持つ独特の魅力のひとつと言えるでしょう。

もちろん、アーティストたちが長い年月をかけて作り出した

秘密の製造法の素材も存在することを忘れてはなりません。

Elephant Tusk & Bone

象牙と骨

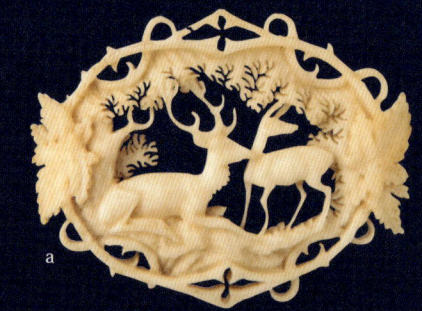
a

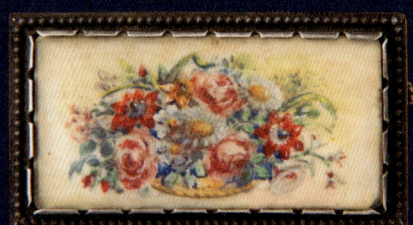
b

c

a,e.ディエップの象牙を使ったフランス19世紀の作品。 b,c.象牙に描かれたミニチュア画。 d.1920〜30年代の骨の作品。海辺の街の思い出の品として作られたもの。（P11）Henri Pelabon／アンリ・ペラボン作。フランス1930〜40年代。

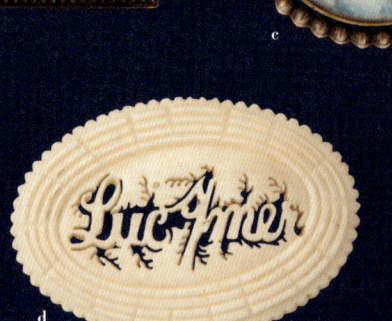
d

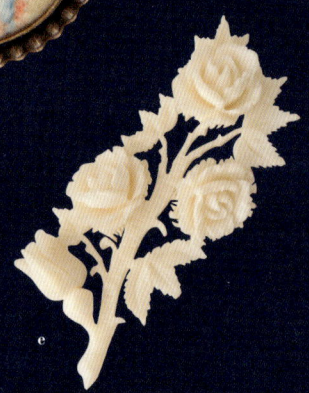
e

太古から、人間は自然の素材を使ってさまざまなものを作ってきました。なかでも象牙は、その美しさがとても愛された素材です。象の牙のほかにも、セイウチとマッコウクジラの牙（歯）も海の象牙と呼ばれています。高級素材である象牙は美しく高価なオブジェに、値段が安く象牙と似た骨は、土産、記念品用に使われました。1989年から象牙取引は禁止されています。

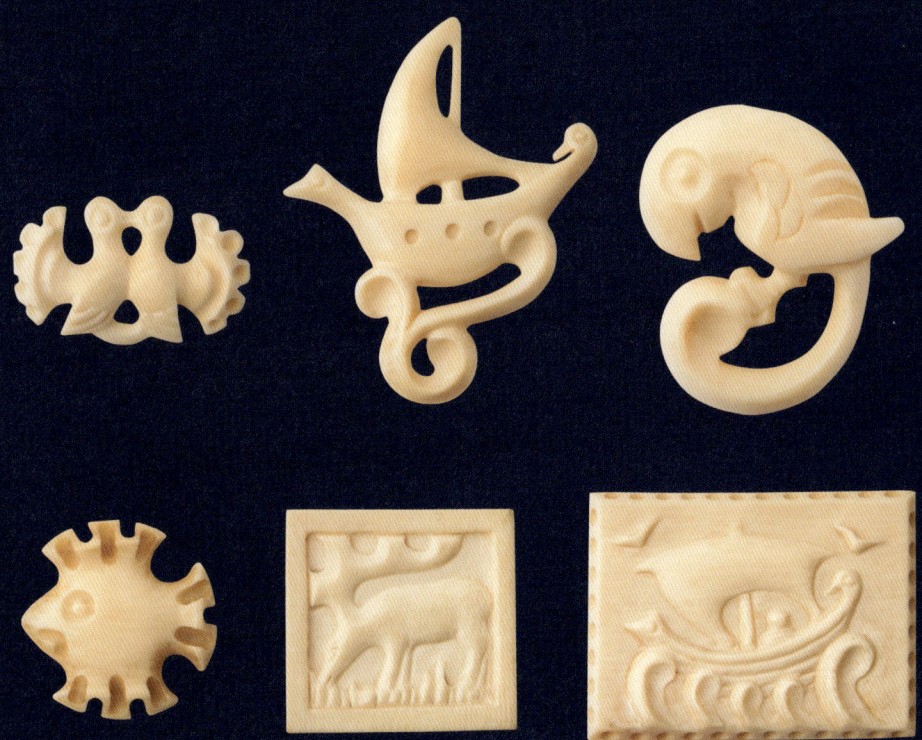

Ceramic

陶器

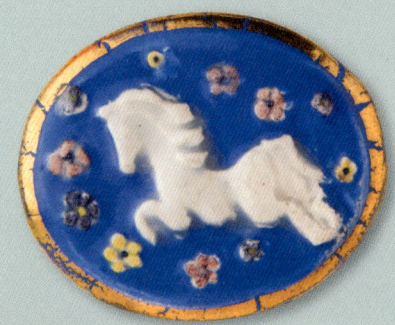

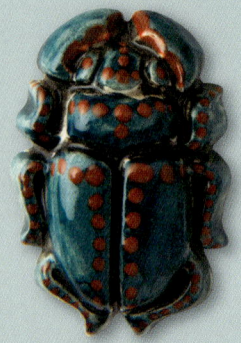

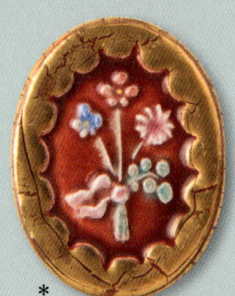

＊Ardor / アルドールの作品。
ブローチは洋服を傷めないように
裏が革張りになっている。

陶器のブローチが大量に作られ始めたのは1930〜40年代です。陶土で作られる陶器は、豊富な原料と作業のしやすさが特徴で、釉薬をかけて窯で焼くと硬く防水性のある素材になります。安い商品用とされた陶器は、美しさと歴史が唯一の価値だったにもかかわらず、多くの有名アーティストに好まれました。サインのない作品はその作風から作者を識別します。

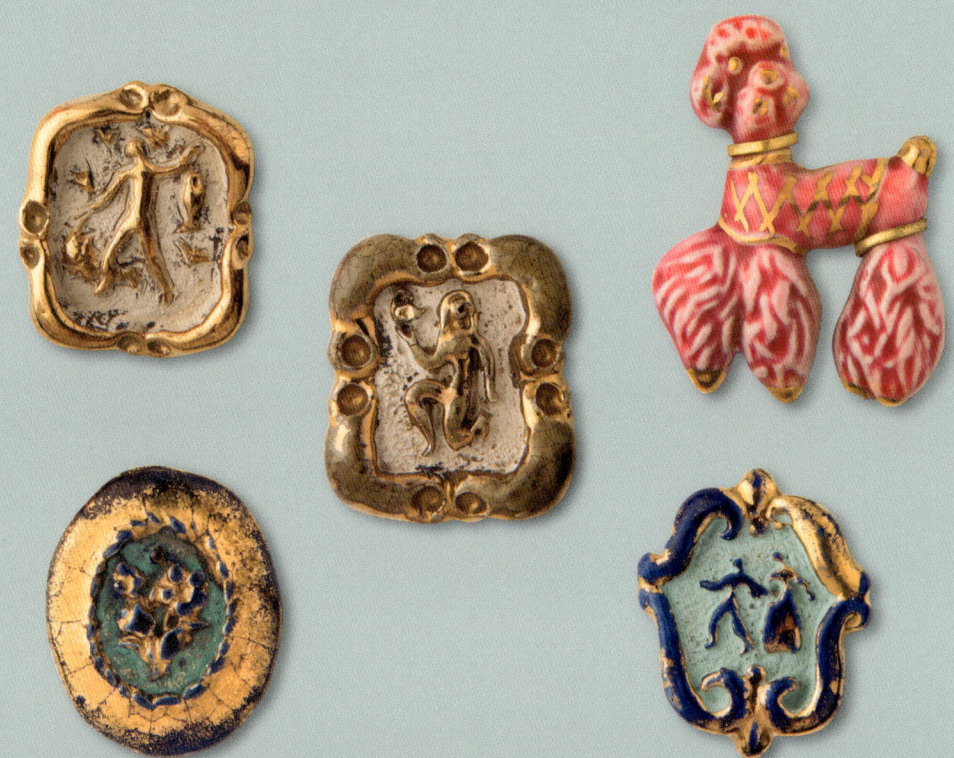

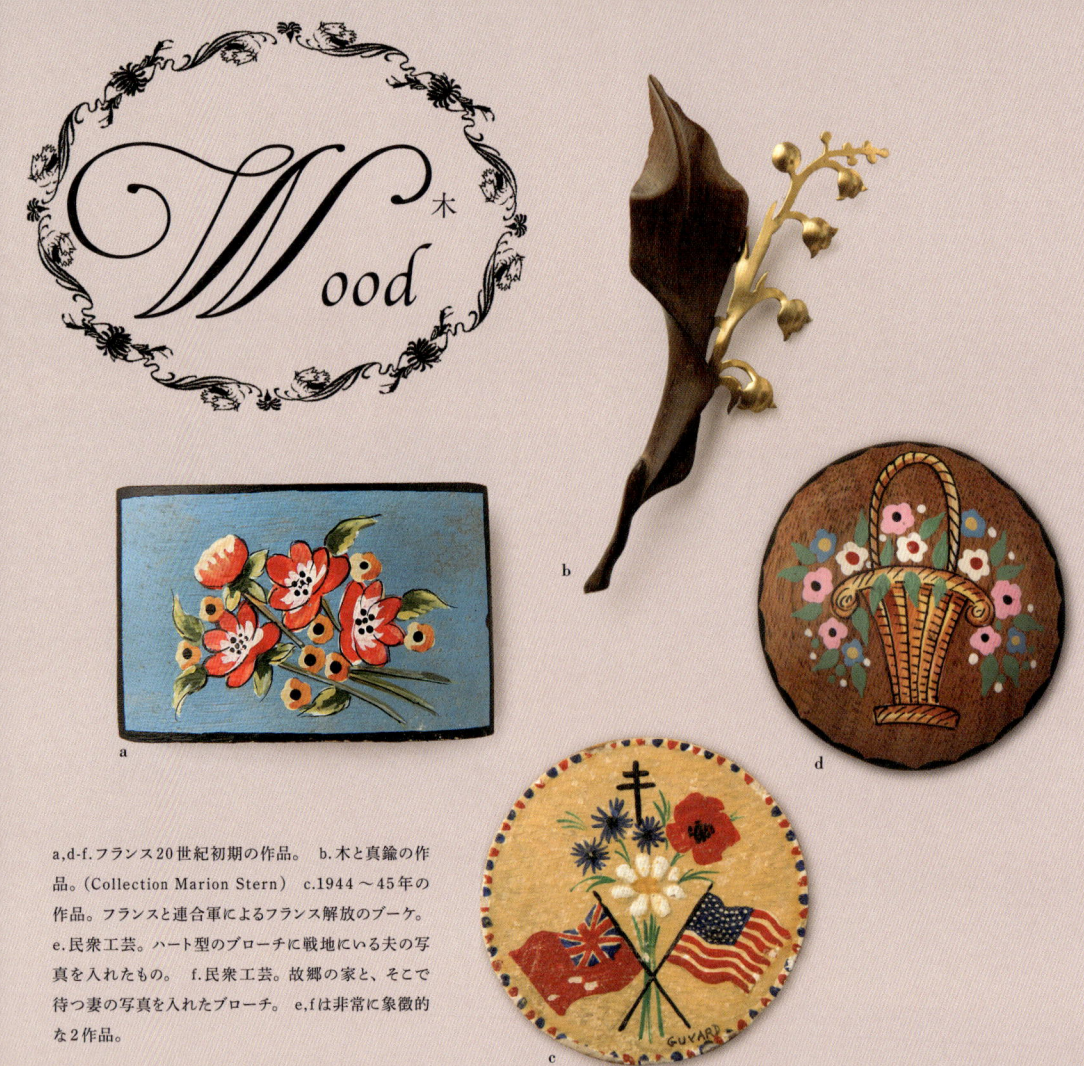

Wood 木

a,d-f. フランス20世紀初期の作品。 b. 木と真鍮の作品。(Collection Marion Stern) c.1944〜45年の作品。フランスと連合軍によるフランス解放のブーケ。 e. 民衆工芸。ハート型のブローチに戦地にいる夫の写真を入れたもの。 f. 民衆工芸。故郷の家と、そこで待つ妻の写真を入れたブローチ。 e,fは非常に象徴的な2作品。

木は豊富な資源と多彩な種類で昔から好まれた素材です。畑仕事がない冬に器用な農民の手で作られた大衆的なブローチ、外来の高価な木を使い職人が作り上げた繊細なブローチなど、さまざまな作品が今も残されています。なかには、戦時中に捕虜収容所の兵士が作った作品などもあります。時にブローチが、歴史の苦しく悲しい一場面を語ることもあるのです。

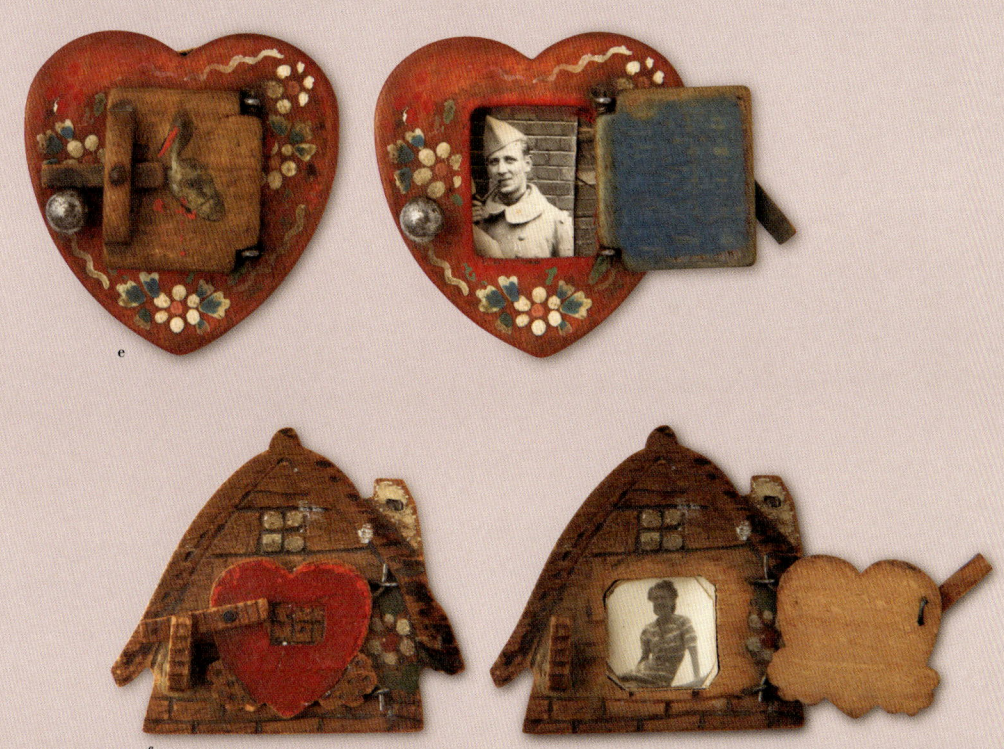

e

f

セルロイド

19世紀末に開発されたセルロイドは、最初のプラスチック素材といわれています。象牙のビリヤードボールのイメテーション作品コンクール用に作られたこの素材は、日本が戦後賠償支払いのために生産した"Occupied Japan / オキュパイド・ジャパン"のブローチにも使われました。

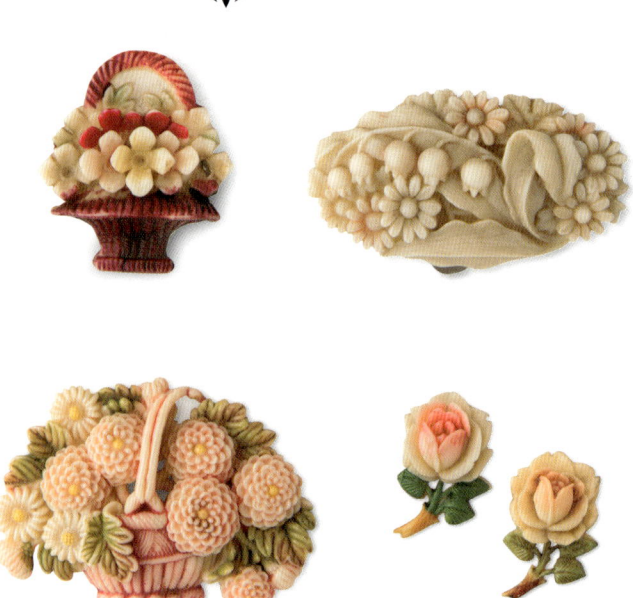

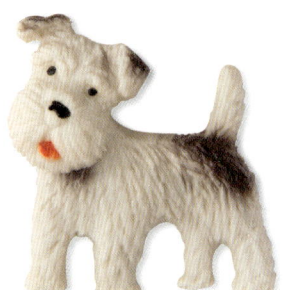

(P16) すべてオキュパイド・ジャパンの作品。
第二次世界大戦後、約10年間作られた。

ルーサイトの本名はプレキシガラス。ガラスの透明感と耐久性を併せ持ち、加工がしやすいプラスチック素材です。1930〜50年代に花や鳥の柄のルーサイトのブローチが数多く作られました。

*

フランス1930〜50年代の作品。
* (Collection Keintz)

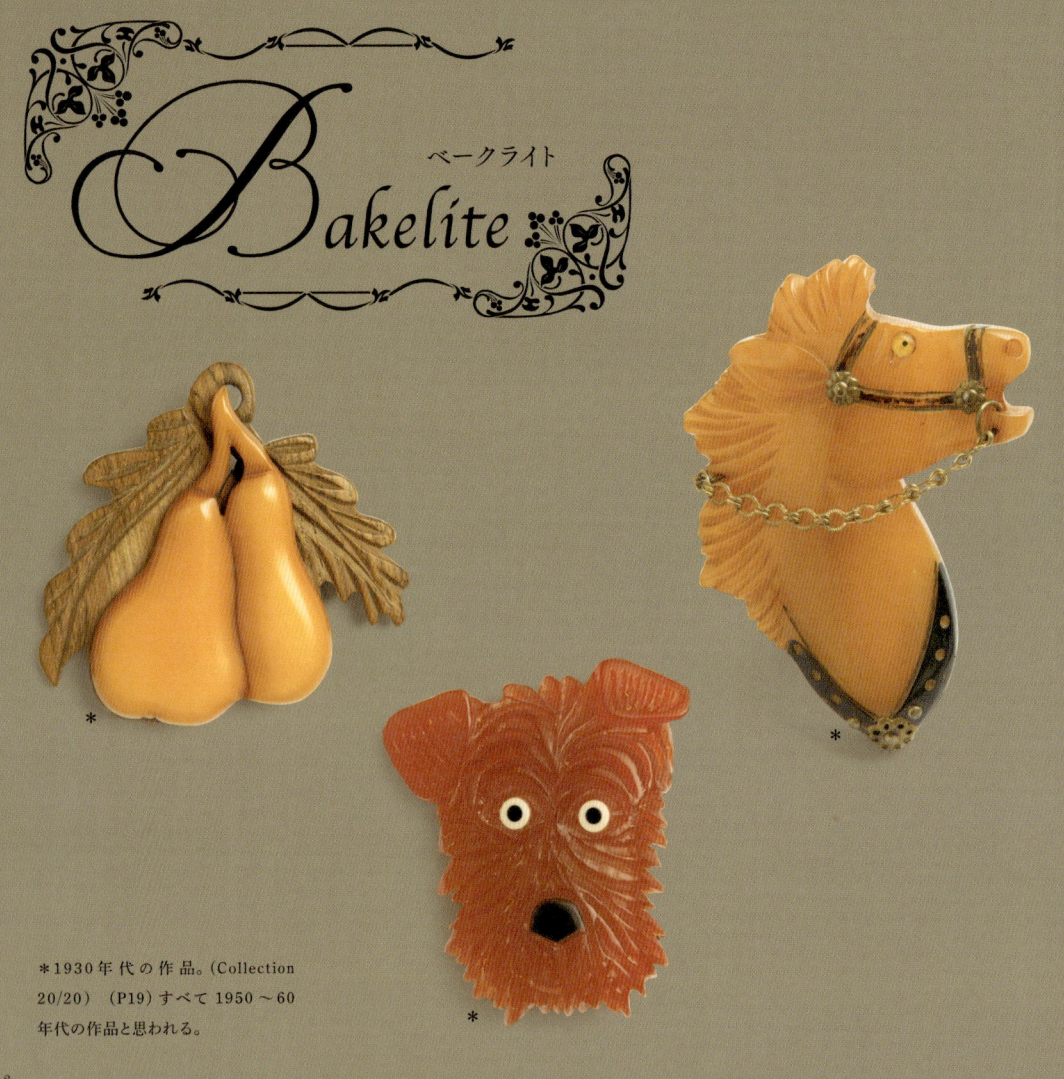

＊1930年代の作品。(Collection 20/20) (P19) すべて1950〜60年代の作品と思われる。

ガラリットとベークライト。このふたつの素材は共通点が多く判断に迷います。ガラリット（牛乳のカゼインが原料）は主にフランスやヨーロッパで、ベークライトはアメリカでよく使われました。両方とも素敵な素材です。クリエイターは通常決まった素材を使うので、作者がわかると素材の見当をつけやすくなります。作られた国も判断の目安となります。どちらにしようか迷ったときには、気に入ったデザインの作品を選びましょう。

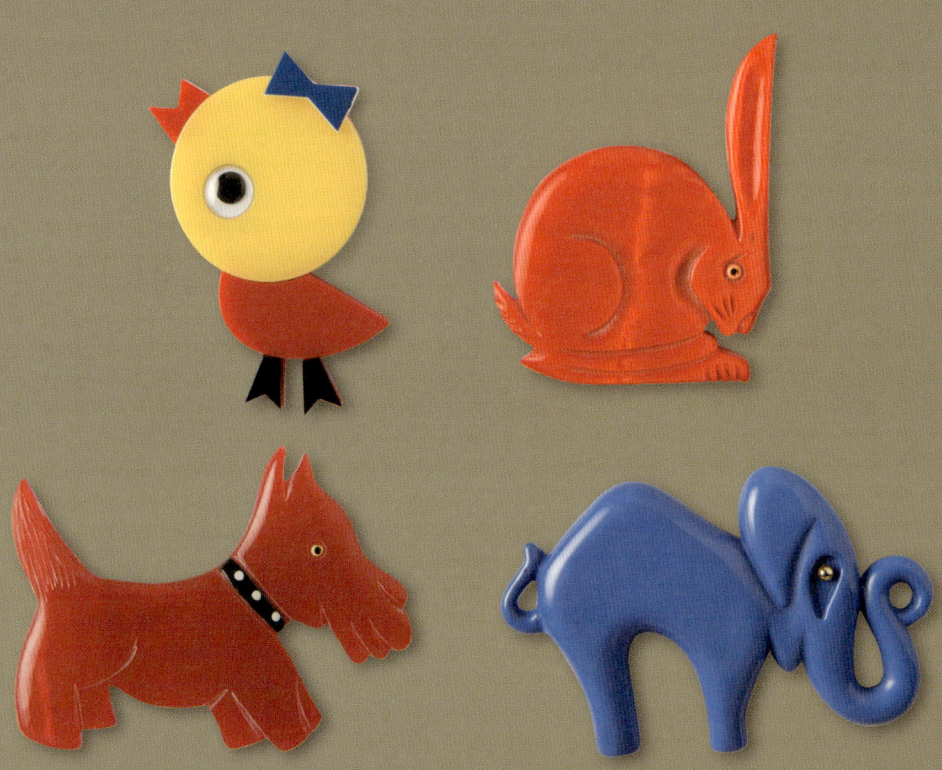

Plastic & Similar Materials

プラスチックと類似品

膨大な種類のプラスチックのなかからその詳細を断定するのは、化学者の手を借りて実験をしない限り困難なもの。熱した針を使い、刺して穴が開くかどうかよく試しますが、もし角だった場合はブローチを傷めてしまうのでおすすめできません。

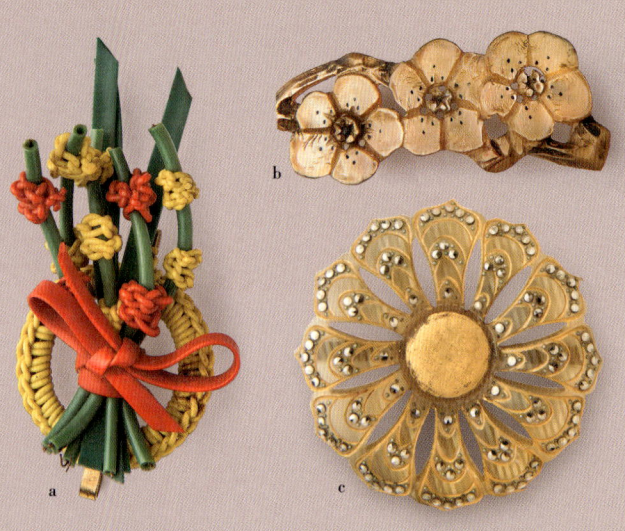

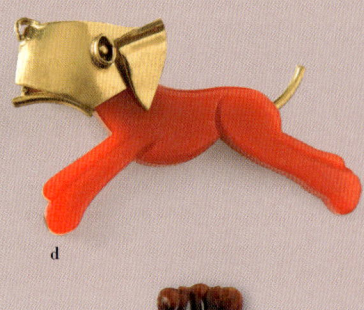

a.プラスチック電気シースとナイロンで作られた1940年代の作品。　b.白い角で作られたフランス製。プラスチックと間違えやすい。　c.フランスのオヨナで作られた20世紀前半の作品。　d.フランス1950〜60年代のプラスチックと真鍮の作品。(Collection Marion Stern)　e.フランス1950〜60年代のプラスチックの作品。

Shell 貝

自然は素材の宝庫。そのなかでも貝は形、色、すべてが想像力を掻き立てる素材です。細工をしても自然のままでも貝は私たちを魅了します。フランス・メリュのナクル美術館によると、正式にナクルと呼ぶことのできる素材は黒蝶貝と白蝶貝だけだそうです。

a."オーストラリア"と呼ばれる白蝶貝製。1930年代のフランス製の作品をインドネシアで再現したもの。　b.19世紀末のフランス製。　c.1970年頃のイヴ・サンローランの作品。貝とカボションのガラスが使われている。(Collection Marion Stern)

イミテーション・パール
Imitation Pearls

a. Alan J／アラン・Jのサイン入りのアメリカの作品。　b.Kramer／クレイマーのサイン入りのアメリカ1950〜60年代の作品。（ともにCollection Marion Stern）

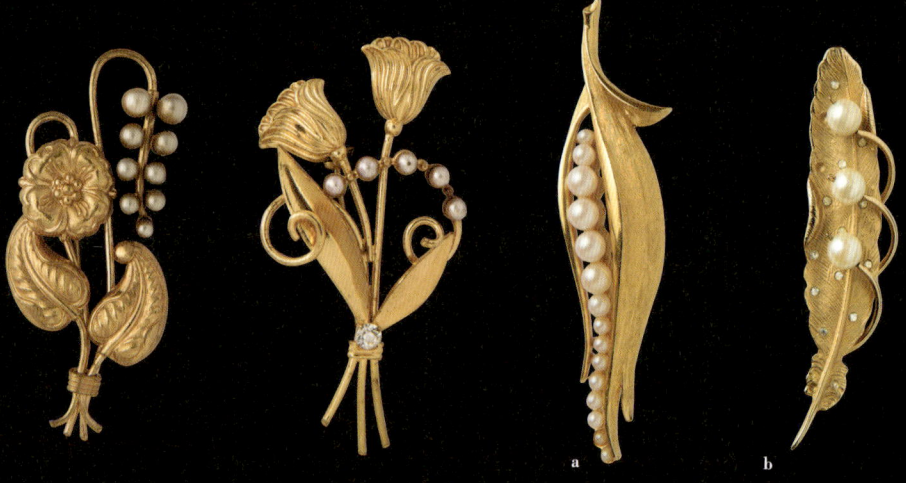

a　　　　　b

コスチューム・ジュエリーに本真珠は高くて使えないけれど、使えたらどんなにいいだろう、と誰もが考えたことでしょう。こうしてガラスの上に、白、黄色、ピンク、グレーの真珠の光を持つコーティングを施したイミテーション・パールが作られたのです。フランスでは20世紀初期にLouis Rousselet／ルイ・ルスレがパール・コーティングのアトリエを買い取り、その技術を研究開発して一躍有名になりました。

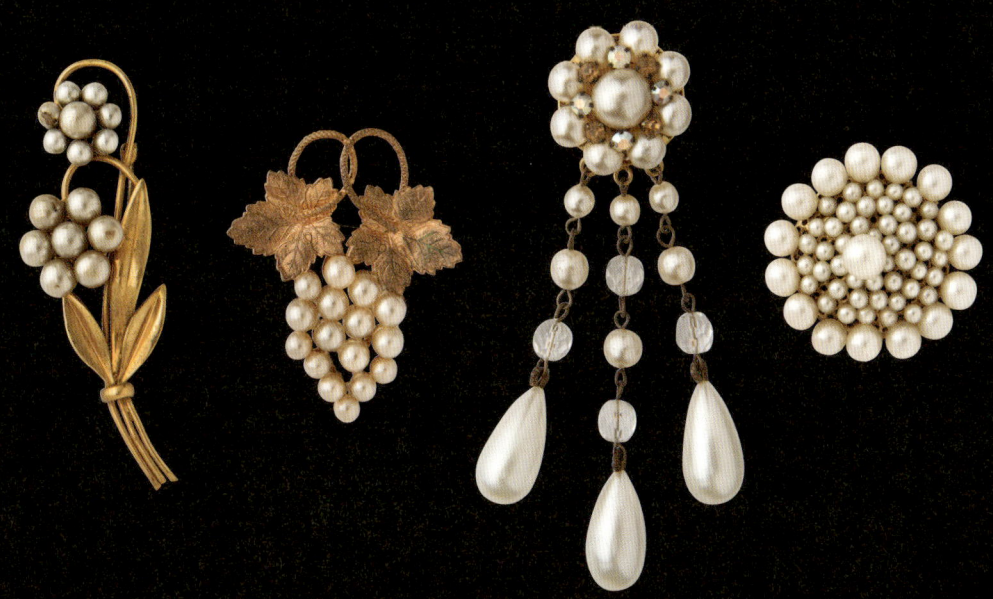

Glass & Porcelain

ガラスと磁器

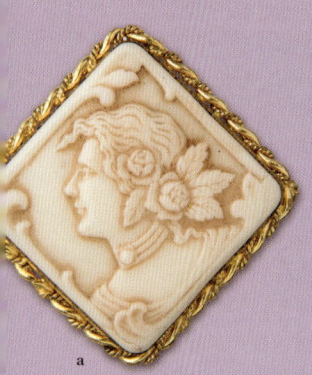
a

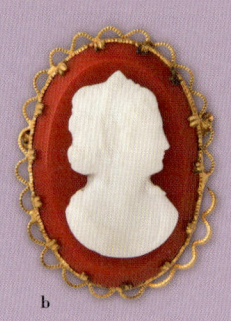
b

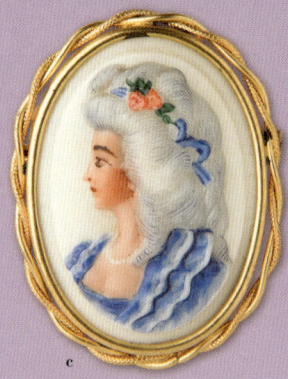
c

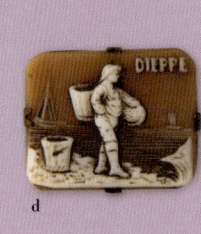
d

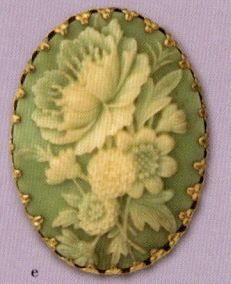
e

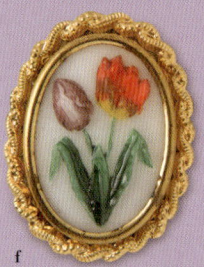
f

a-c,e.フランス1950～60年代の磁器の作品。 d.ディエップの海岸の思い出として作られた作品。1930年代フランス製。 f.ペンダントとブローチ両用のもの。 g.1950年代のチェコスロバキアの作品。 h,i.1950～70年代のガラスのパールの作品。 j.イタリア20世紀初期の極小モザイクの作品。 k.追悼のブローチ。19世紀フランス製。 l.追悼のブローチ。裏に、切り取った髪の一房を入れる仕組みになっている。(j,l.Collection Keintz)

古代からガラスは装飾品の素材として使われてきました。貴石のイミテーションとして、鉛と混ぜてクリスタルにして、粉は七宝の材料に。アーティストたちが、この限りない可能性に惹かれて独自の手法でガラスの作品を作ったのも当然でしょう。現在使用禁止の金属酸化物と混ぜて作り出されたガラスの色は貴重な過去の証です。型取りカメオのブローチのように、磁器がガラスと混同されることもあります。

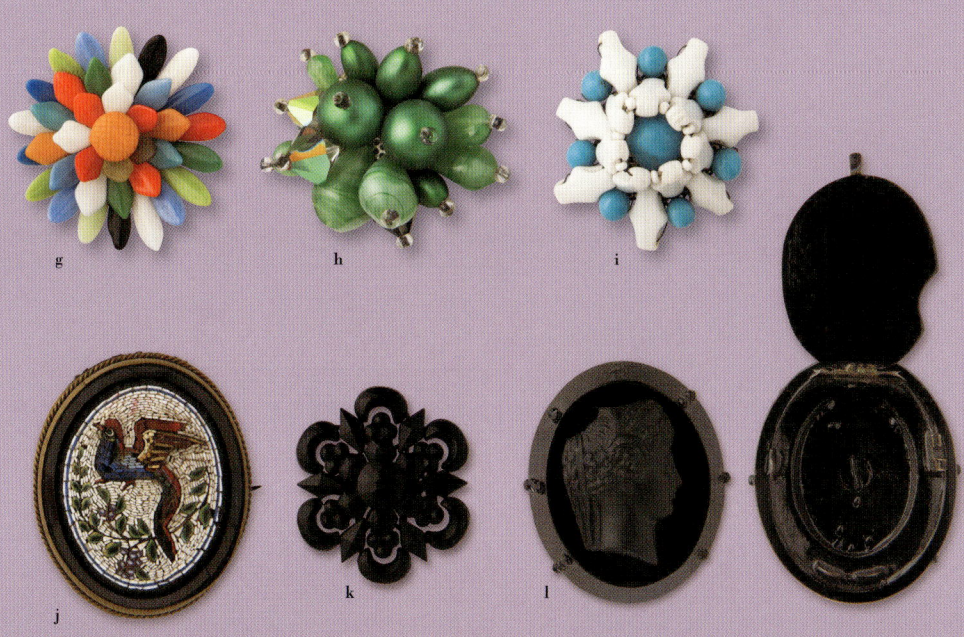

Crystal Rhinestones

クリスタルの
ラインストーン

宝飾の世界では、コスチューム・ジュエリーの登場と同時に、ダイヤや貴石を思わせるクリスタルガラスのラインストーンが使われ始めた。高級な作品は、ジュエリーと同様に爪で石留めがされている。（P26、27）すべてフランス製。1950〜70年の作品。a.1980〜90年の作品。(Collection Marion Stern) b.(Collection Loïc Allio)

1701年にフランスのアルザス地方で生まれたGeorges-Frédéric Strass／ジョルジュ＝フレデリック・ストラスは模造宝石の工房を営むと同時に、模造貴石を作っていました。鉛を含んだガラスが発明されたのは17世紀のイギリスとされていますが、ストラスは鉛の含有量を大幅に増やすことで素晴らしい結果を得、1746年以降"ストラス"が模造貴石の正式名となります。その後ダニエル・スワロフスキーが1895年に創業したスワロフスキー社のクリスタルは、独自の製造法で世界最高の品質を誇っています。

Aluminum
アルミニウム

ボーキサイト鉱石がフランスで発見されたのは1821年ですが、アルミニウムの製錬法が開発されたのはその後19世紀中期のこと。当時、金と同等の高価な素材として、高級宝飾品に使われました。19世紀末に新たに発明された製錬法により大幅に値段が下がり、大量生産用の素材となりました。これが19世紀のアルミニウムのブローチが希少である理由です。

\mathcal{B}rass 真鍮

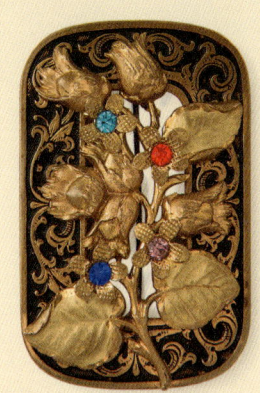

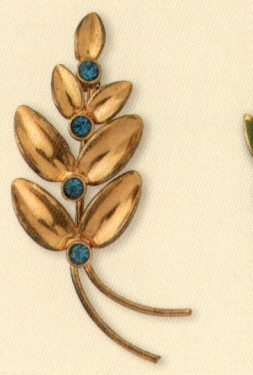

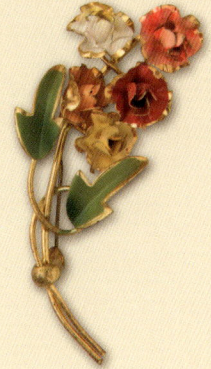

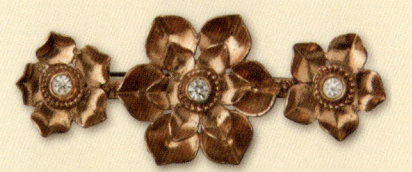

真鍮は、20世紀の前半に多く使われた素材で銅と亜鉛の合金。薄く伸ばした真鍮の板に型押しを施し、真珠やラインストーン、ガラスのカボションを加えて軽く、高級ジュエリーとよく似た作品が数多く作られた。

銅と亜鉛の合金である真鍮には、鉛、スズ、ニッケル、クロム、マグネシウムなど含有内容の異なるさまざまな種類が存在し、トムバック、シミロールなど名称も変化します。非常に加工しやすく、型打ち、鋳造が自由自在なのでアクセサリーによく使われました。その色は金のように、メッキを施すと銀のようにも見えますが、湿気に触れて緑青が出てくると、貴金属ではないことがよくわかります。

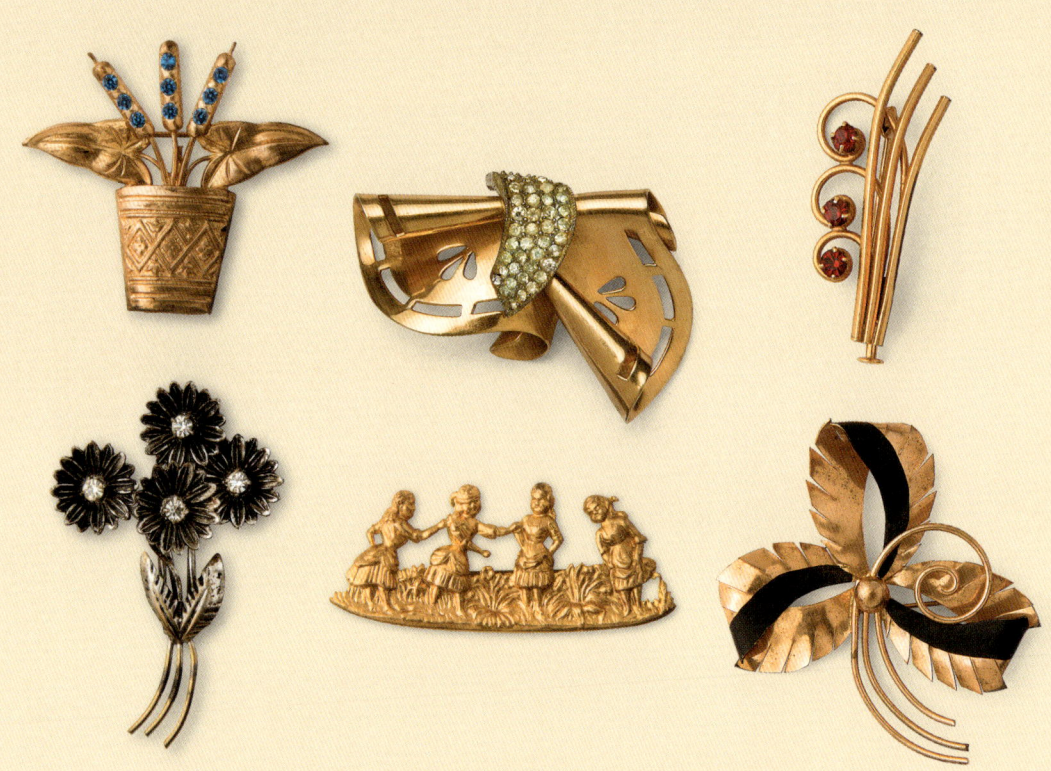

すべて20世紀前半の作品。写真を入れられるようになっている。＊はアール・デコ調。

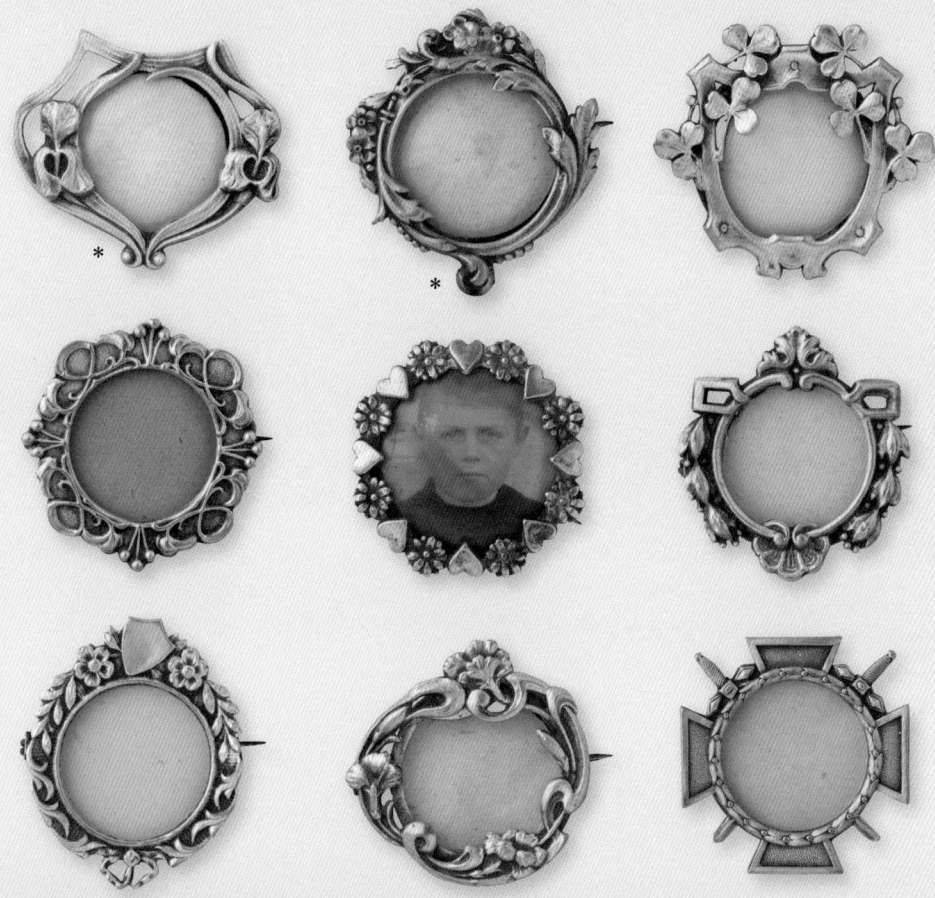

Bronze
ブロンズ

銅とスズの合金であるブロンズは、人間が最初に使ったメタルで、多くのアーティストを魅了してきました。扱いには確かな技術が必要とされますが、なかでも着色はもっとも複雑な作業です。ブロンズのブローチでサイン入りの作品は稀ですが、素晴らしいアーティストの作品かもしれません。

a b c

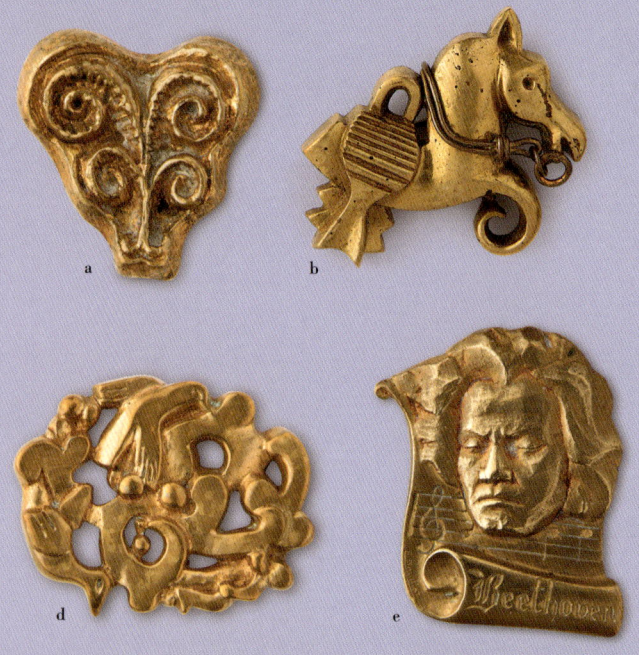

d e

a. L.Boucher Paris / L・ブーシェ・パリのサイン入りの作品。 b. 図案化された馬。 c. Jeanne Péral / ジャンヌ・ペラルのサイン入りの作品。 d. 鳥と仮面のブローチ。作者不明。(b,d. Collection Loïc Allio) e. 楽譜の上にベートーヴェンの顔が浮き上がっている作品。作者不明。

シルバー

古代ギリシャの時代から、シルバーは宝飾品にもっとも多く使われてきた貴金属でしょう。その歴史の跡は世界中に残されており、各国の地方特有の作品も、その特徴から生産地が断定できるほど。半貴石や琥珀と組み合わせて作られたシルバーの作品は、私たちの文明の記憶でありインスピレーションの源です。

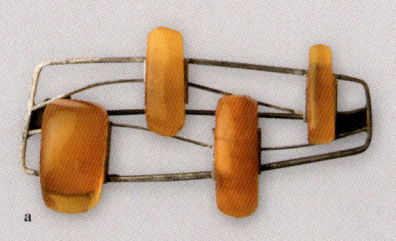

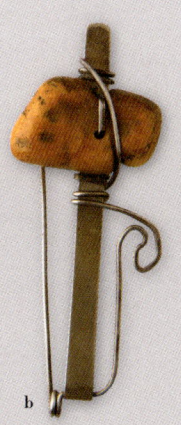

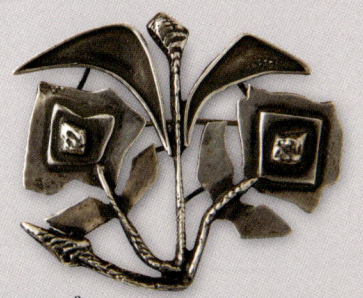

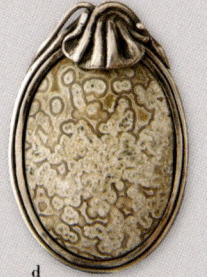

a,b.シルバーと琥珀の作品。 c.アール・デコのモチーフのシルバーの作品。 d.円形の碧玉（ジャスパー）がシルバーの台にセッティングされた作品。（以上すべてCollection Loïc Allio）

33

Enamel

七宝いろいろ

a. エナメルペイントのパンジーの花。イタリア製。 b. Robert / ロバートのサイン入りのスズラン。アメリカ製。 c. エナメルペイントのアイリス。フランス製。（以上すべて Collection Marion Stern）

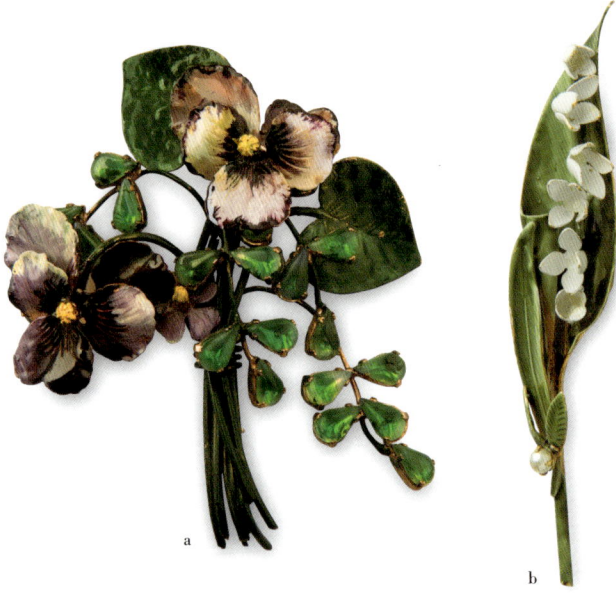

a

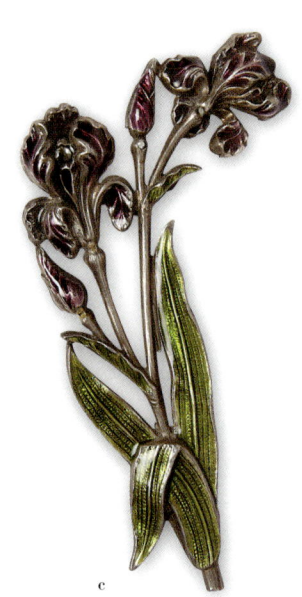

b

c

七宝はシャンルヴェ、クロワゾネ、ペイントなど実にさまざまな表情を持つ素材です。粉砕したガラスかクリスタルに金属酸化物で着色し、シリカ（二酸化ケイ素）などを加えて使います。フランスの七宝はリモージュの作品が有名ですが、ブール・ガン・ブレスでも14世紀から七宝の作品が作られ、ブレッサンの七宝は19世紀に全盛期を迎えました。高価な七宝の代用として、合成エナメルや、エナメルペイントも作り出されました。

d.Emaux Bressans／エモー・ブレッサン作、フランス19世紀の作品。　e.エナメルペイントのブローチ。　f.A Sanger／A・サンジェールのサイン入りのリモージュの七宝。フランス1940年代の作品。　g.20世紀初期の鳥のモチーフのポリクローム・エナメル（彩陶）のブローチ。ブローチの形は、パリ近郊のファイアンスの会社のサインの形とよく似ている。　h.フランス1950年代のクロワゾネの作品。(d,g.Collection Keintz)

ヒッピーたちにとても愛されたポップアート調の花のモチーフのブローチ。メタルにエナメルペイントを施した作品で2色使いのものが多い。すべてアメリカ1960年代の作品。

37

Chapter 2

The World of Vintage

2章
ヴィンテージの世界

ヴィンテージの起源は1920〜30年代にフランスで生まれた大きな芸術の波でした。

モードデザイナー、画家、作家たちの活発な交流と友情が、新しい創造の世界を作り出したのです。

時期を同じくして、アメリカでも有名なクリエイターたちが次々と出現しました。

この時代、使われることのなかった素材や新しい素材を使った、束縛されない自由な創造が行われました。

その時代の作品こそ、現在のヴィンテージブローチの始まりなのです。

「ヴィンテージ」とは作られてから100年以内の作品のこと。

古く価値のあるもの全般を指す日本語の「ヴィンテージ」とは少し意味合いが異なります。

その後数十年の間、同じ流れに沿った多くの作品が作り続けられました。

この時代は、ブランド名よりも創造性に重点を置いた作品作りが主流だったため、

クリエイターやアトリエは、作品に署名を入れる必要性を感じていなかったようです。

アトリエはさまざまなブランドのために作品を作るか、もしくは自分のブティックを持っていました。

誰の作品か一目瞭然なのに、なぜサインを入れる必要があるのだろう、ということだったのでしょう。

その結果、現在も、そしてこれからも作者の判明が難しい、

もしくは不可能だろう、と思われる作品が数多くあるのが実情です。

1970年代にコピーが大量に出廻るようになると同時に、

多くのブランドにとって作品にサインを入れることは必要不可欠なことになりました。

a,b,d.René Lemarchand／ルネ・ルマルシャン作の革と真鍮のブローチ。1945〜50年。c.ゴルフクラブのブローチ。 e.スキャパレリ風のブローチ。(Elsa Schiaparelli／エルザ・スキャパレリ：イタリア生まれのモードデザイナー) f.小型犬が鎖でつながれているダブルブローチ。真鍮にペイントした1930〜40年代の作品。 g.ルネ・ルマルシャン作とされている作品。h.1950年代のガラリットにペイントした作品。

PARIS

"AURORE"

"AURORE"

参考文献 Reference Materials

書籍／フランス
Loïc Allio 《 Boutons 》 édition du Seuil 2001
Judith Miller 《 Les bijoux "couture" L'œil de chineur 》 Gründ 2007
Patrick Mauriès 《 Line Vautrin : Bijoux et objets 》 Thames & Hudson 1992
Dilys Blum 《 Elsa Schiaparelli 》 musée de la mode et du textile 2004
Patrick Mauriès 《 Line Baretti : Parures 》 Collection Le Promeneur, Gallimard 2010
《 l'art & la matière 》 Musée de la nacre et de la tabletterie Edition Communauté de Communes des Sablons 2005

書籍／イギリス
Judith Miller 《 Costume jewelry 》 Miller's edition 2010

書籍／アメリカ
Madeleine Albright 《 Read my pins : stories from a diplomat's jewel box 》 HarperCollins 2009
Roseann Ettinger 《 Popular jewelry of 60' 70' & 80' 》 Shiffer 2nd edition 2006

専門雑誌
《 Image de France 》 La revue des métiers d'arts 09 – 1942
L'Officiel de la Mode N° 738 1988
L'Officiel de la Mode N° 594 - 1972

展覧会カタログ
Loic Allio 《 Boutons, Au-delà de l'utile 》 Musée de la miniature 2007

ウェブサイト
www.aluminium.fr
www.lafoliedix-huitième.eu
www.leparisien.fr
patrimoine.editionsjalou.com
www.passionceramique.com
www.laiton.eu

感謝の気持ちを込めて　Special Thanks

この本は、素晴らしい出会いと胸を打つ逸話の数々の結晶です。
読者のみなさんにできる限り正しい情報をお伝えしたい、という私の希望を叶えるために、
多くの方々のご協力を必要としました。
我慢強く私の質問に答えてくださり、助けてくださったみなさん、本当にありがとう。
Loïc Allio, 20/20のJane, Marion Stern、貴重なブローチをこの本のために貸してくださったこと、
クリエイターたちの経歴や歴史を細かく教えてくださったことに心からの感謝を。
Ciléa PARIS, Kaori Shimomura, Marianne Batlle,
CLéasSion France, La Tonkinoise à Paris、
私にみなさんの作品紹介をさせてくださったことを本当に嬉しく思います。
Catherine Keintz, Isadora, 快くブローチを貸してくださってありがとう。
この本の出版のために素晴らしい仕事をしてくださったPIE BOOKSのスタッフのみなさん、
協力してくださった方々に大きな感謝の言葉を。

私はアクセサリーの専門家ではありませんが、
本書の執筆にあたり、数多くの作品とその歴史に心を打たれました。
この本で紹介させていただいたアーティストのみなさん、
作者不明の作品の作家の方たちも含めて心からお礼を。
あなたたちの作品あってこそ、この本はできあがったのです。

最後に、私に自分の存在価値を認めさせてくれた国、日本に献呈の辞を捧げます。
心からの感謝の気持ちを込めて。

Eric Hebert　エリック・エベール

プロフィール
エリック・エベール

ボタン・アクセサリー専門家。フランス、パリ近郊在住。パリのヴァンヴの蚤の市に、幅広い時代に作られたボタンとアクセサリーの専門店を出店している。ストックの多様性はヨーロッパで最も豊かなもののひとつで、世界中のブティックやコレクターたちの信頼を得ている。著書に『世界の美しいボタン』(パイ インターナショナル刊)がある。

Profile
Eric Hebert

Eric Hebert is a button and accessory expert who lives in the Parisian suburbs. He owns a specialty shop in the Vanves flea market where he displays a wide variety of items representing a range of historical periods. With one of the most diverse and plentiful assortments of buttons and accessories in Europe, Hebert has earned the respect and trust of boutiques and collectors from around the world. Also available from the same author: *Beautiful Buttons* (PIE International)

世界の美しいブローチ

2016年10月15日　初版第1刷発行
2022年 4月 9日　　　第2刷発行

監修・コレクション・執筆　エリック・エベール

デザイン	公平恵美
撮影	井田純代
仏語翻訳	本田万里
英語翻訳	木下マリアン
校正	広瀬 泉
編集	長谷川卓美
発行人	三芳寛要

発行元　株式会社パイ インターナショナル
〒170-0005　東京都豊島区南大塚2-32-4
TEL 03-3944-3981　FAX 03-5395-4830
sales@pie.co.jp
印刷・製本　図書印刷株式会社

©2016 PIE International / Eric Hebert
ISBN 978-4-7562-4808-4 C0070
Printed in Japan

本書の収録内容の無断転載・複写・複製等を禁じます。
ご注文、乱丁・落丁本の交換等に関するお問い合わせは、小社までご連絡ください。
著作権に関するお問い合わせはこちらをご覧ください。https://pie.co.jp/contact/

Beautiful Brooches

Editing / Collection / Text: Eric Hebert
Design: Emi Kohei
Photography: Sumiyo Ida
French translation: Marie Honda
English translation: Marian Kinoshita
Proofreading: Izumi Hirose
Editing: Takumi Hasegawa

PIE International Inc.
2-32-4 Minami-Otsuka, Toshima-ku, Tokyo 170-0005 JAPAN
sales@pie.co.jp